Ikeda's Penguin Baby

幫主 池田 宏◎著

SPA Lady 楊 麗芳◎監製

Photo by
STC William Wu

南極先生—— 池田 宏 いけだ ひろし

　1934年生，日本東京人，早稻田大學法學部畢業。至今為止去了南極24次，北極15次，冰山與企鵝是他的愛人，他將一生都奉獻給人間這最後的淨土。

　旅行作家、攝影家、JR東海生涯學習財團講師、日本旅行作家協會會員，也是南北極自然與環境保護專家，潛心研究郵輪旅行與老人問題。曾任朝日電視台新聞報導節目攝影製作。

楊 麗芳 Spa Lady · Windy Yang

　「南極先生」池田宏40年的摯友，因為池田宏的鼓勵成為旅行作家。目前在正聲廣播電台主持台灣第一個溫泉廣播節目「一級棒的溫泉鄉」，有「溫泉女王」的稱號。

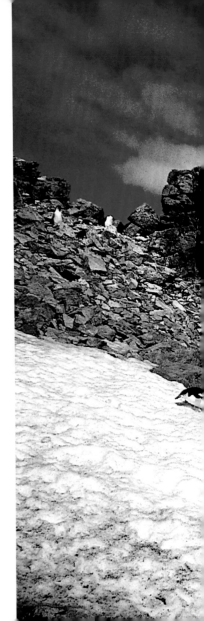

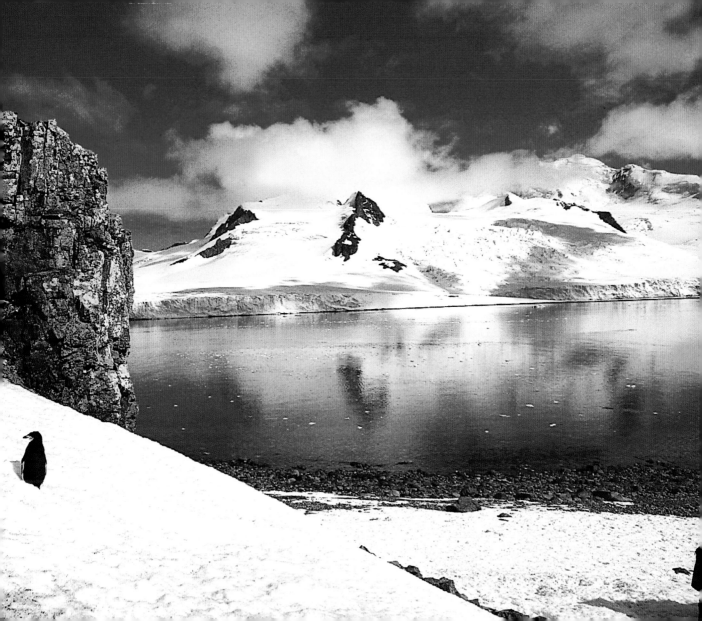

我的最愛～企鵝酷多磨

池田 宏

號稱「白色冰山」的南極大陸，每年都吸引大批來自全世界各地的訪客。有些人在看過被蔚藍大海所包圍的形形色色白色冰山後，會感動地落淚；然而，對我來說，最令我動容、愛戀的還是可愛的企鵝們。

企鵝生長在赤道以南的地方，種類共有17種，企鵝生長最為北端的地方是南美厄瓜多爾的加拉帕斯群島。

在南極，最常見的是穿著燕尾服，外型時髦的阿德利企鵝，光看他們走路的方式跟身影，就會讓自己覺得很舒服很快樂。喜新厭舊的人們每天如果只看阿德利企鵝總會看膩，這時人們往往會將目光轉向比阿德利企鵝身材更高挑，也更為高傲驕氣的國王企鵝。遠望宛如塗口紅、紮髮飾、戴金項鍊的的王子公主般的國王企鵝們，跟名字一般地高雅尊貴。

一歲大小的國王企鵝，身上還長著咖啡色的胎毛，必須靠父母捕魚餵食。當企鵝爸爸媽媽去捕魚時，小「國王」們或許是因為無聊，有一次我在牠們的「營地」附近漫步，不知何時牠們竟然跟著我的腳步走，而當我停止時，牠們會用嘴啄啄我的鞋子，然後抬起頭來看著我，彷彿是在跟我說：「跟我玩吧！」那時我手上沒有帶相機，於是我就開始跟企鵝對話……

阿德利企鵝跟國王企鵝都是成群結隊地住在近海岸的砂灘上；由海岸往內陸走去則會遇到皇帝企鵝。皇帝企鵝的體型比國王企鵝稍大，嘴角、眼睛周圍及頭部點綴著淡金色高雅的羽毛，不仔細看，往往皇帝會被看成國王呢！

拜訪南極大陸並不一定會遇得上皇帝企鵝，因為牠們生活在離岸邊較遠的內陸，所以拜訪牠們時需搭乘碎冰船上的直升機，飛到離巢穴約一公里的地方停下，再步行前往。小「皇帝」的頭

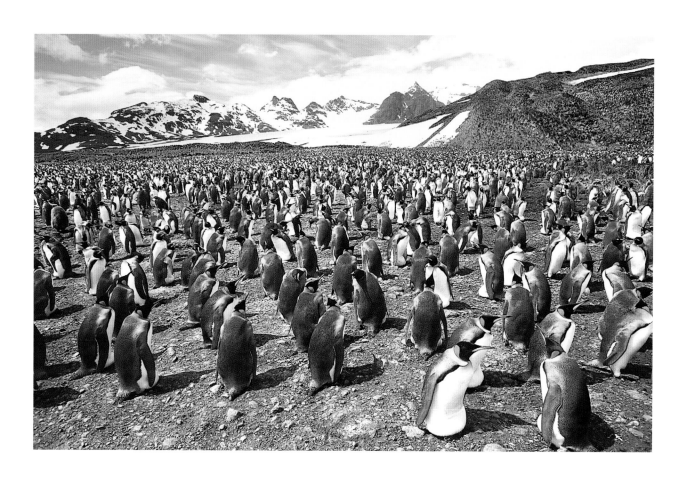

部是黑色的，眼睛周遭一圈白色，身體裹著灰色軟毛，模樣十分可愛。只是皇帝企鵝並不像阿德利企鵝般，樂於和人們接觸。從我的鏡頭裡所觀察到的皇帝企鵝們，在零下 40 度 C、覆蓋千萬年冰雪的極地上生活得如此自在又高雅，真可說是名符其實的「南極大陸的皇帝」。

企鵝國度的生存守則同樣是「弱肉強食」的。未孵出的蛋或是小企鵝會被海鳥襲擊；而企鵝父母游到海裡覓食時，會被守在海底的海豹撲殺，活生生看到這些殘忍的情景，小心靈不但受到強烈震撼，企鵝孤兒們更是在飢寒交迫下紛紛死去，彷彿標本似的屍體群，就陳列在牠們的生活區域。

好奇心強烈的阿德利企鵝的「獨身貴族」群，總喜歡集體地靠近我們身邊，還有走著走著不知什麼時候跟上來的國王企鵝群，企鵝隊伍裡殿後的通常是如洋娃娃般可愛的小「皇帝」們。

企鵝可愛的小動作，有時會引來人們的譏笑，覺得牠們笨頭笨腦、拙拙的，這時會讓我覺得人類喜歡品頭論足、勾心鬥角的行為真的很愚蠢。對不知人間險惡的企鵝們，我誠心祈禱大家一起來愛護、保護牠們，不要動手撫摸，也不要隨意去干擾牠們的世界。

生存在極度險惡環境中的企鵝們，善意地「接待」我們時，是最讓我感到「一番」幸福的時刻。

從事旅遊攝影的我，50 幾年來到過南極大陸探險 24 次，每當我的好朋友們聽說我又要遠行時，總會問我：

「你又要去南極探望你那些『酷多磨』嗎？」

【編按：「子供」こども日文中小孩的意思，諧音「酷多磨」】

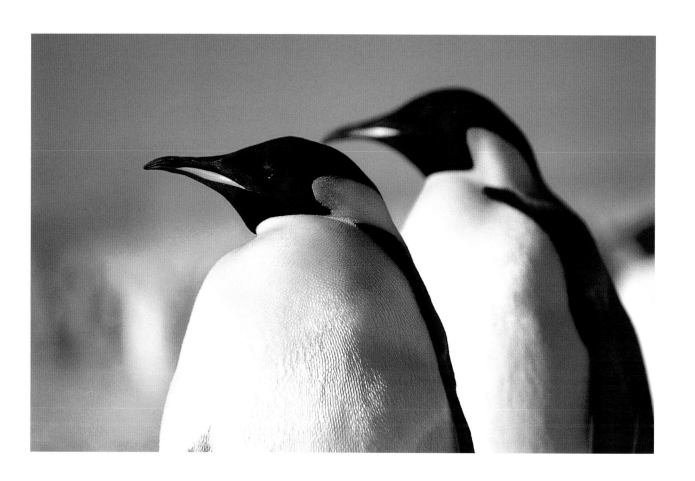

我的好朋友
——「企鵝先生」池田 宏

Spa Lady 楊麗芳

除了南極的企鵝寶貝外，我應該可以說是池田宏最要好的朋友。

認識他 40 年，我在他的鼓勵下，成為一位旅行作家；南極的企鵝們則在他的鏡頭下，成為具有個性、有風格的可愛寶貝。

不會用電腦、不喜歡打字的他，到現在還是喜歡用筆談的親密溫暖的感覺。

池田宏親手寄來的信，幾乎是沒有一次不「帶」企鵝來的，從信封開始就印著可愛的企鵝圖案；而他送的禮物同樣跟企鵝有關，企鵝卡片、企鵝筆記本、企鵝徽章、企鵝別針等。

我也從對企鵝一無所知開始，跟著他去認識他的 penguin baby。

池田宏從 6 歲開始擁有第一台照相機，他兒時唯一喜歡的「玩具」就是 camera；12 歲起他學

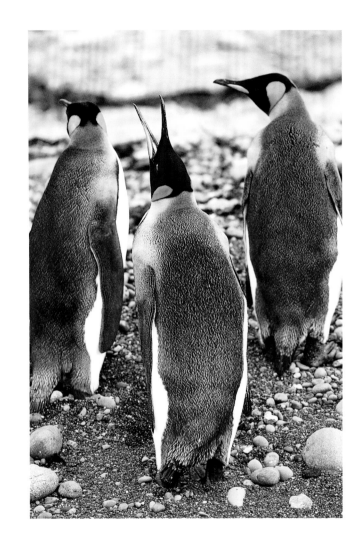

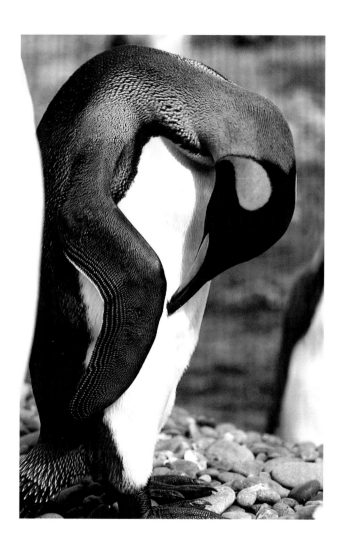

著用相機記錄他生活中的點點滴滴，獨自摸索把玩相機近 80 年，如今已成為專業出色的攝影家。

自 1966 年他第一次參加南極大陸探險隊後，池田宏從此對南極的白色世界情有獨鍾，因此一而再、再而三地飄洋渡海到南極。

每次池田宏都帶著至少一百捲以上的膠捲到南極捕捉企鵝寶貝們的神韻，他不喜歡人們把企鵝的善良看成愚笨，也不能忍受遊客對企鵝的任意撫摸與恣意干擾，他認為跟企鵝相處要互相尊重，以符合大自然的方式去珍惜、去欣賞自由自在生存在南極的企鵝「居民」們。

如果計算一下池田宏近 50 幾年來 24 次探訪南極的旅費，他可以在台灣買下獨棟豪宅。如今依然單身的他，對置產毫無興趣，也不太擅長於複雜的人際關係，他唯一的真愛大概就是他鏡頭下一幀幀照片中的主角—「企鵝」。

池田宏對南極一往情深，企鵝們是他的愛人，他的寶貝，如果南極沒有了企鵝的話，恐怕我的好朋友池田宏就要失戀了！

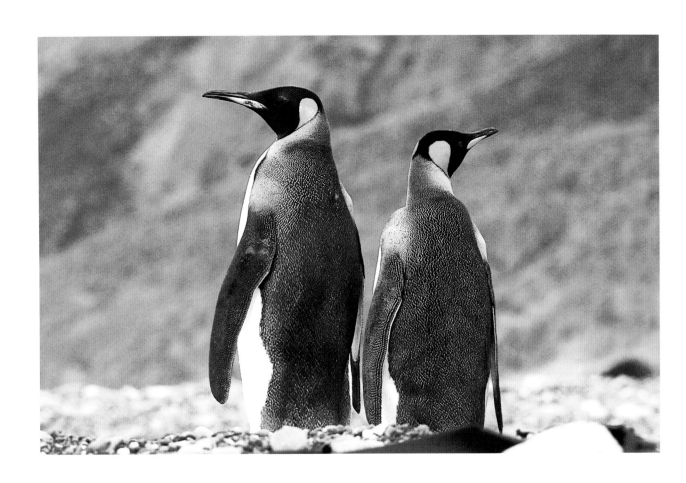

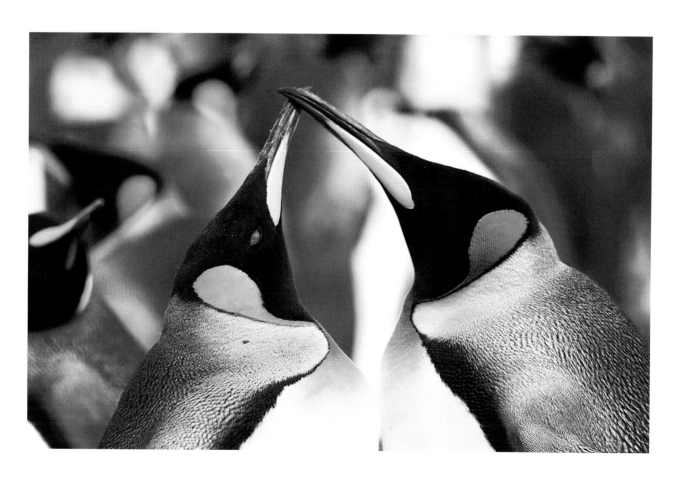

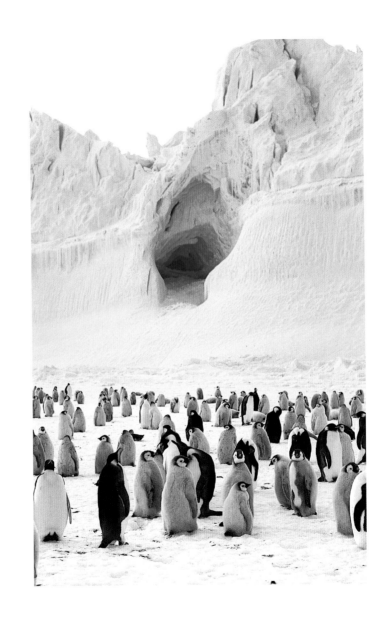

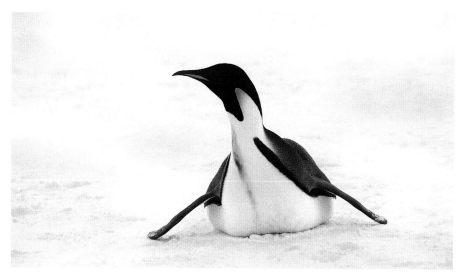

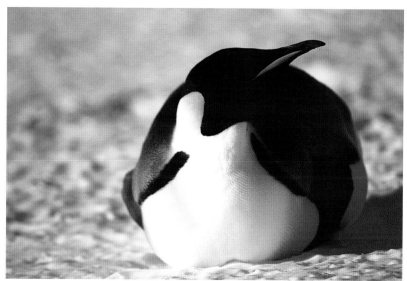

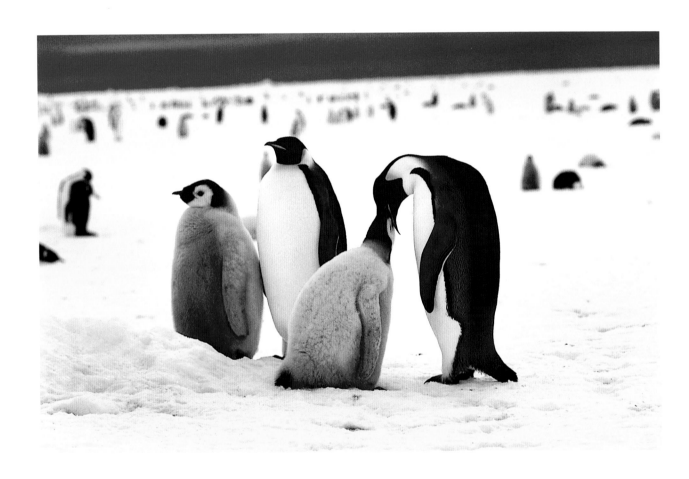

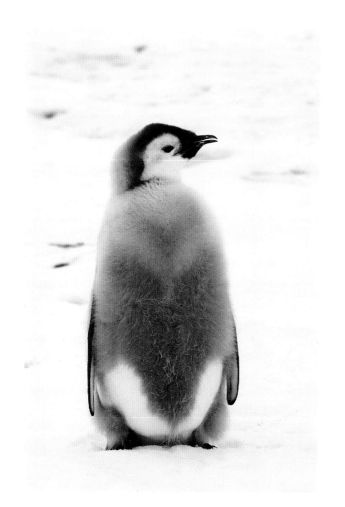

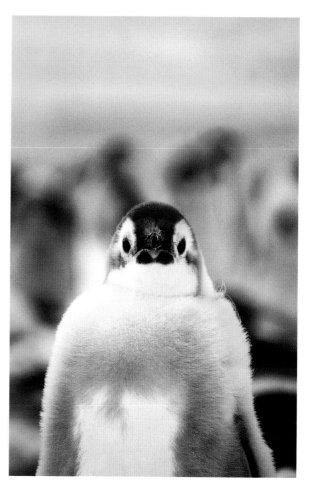

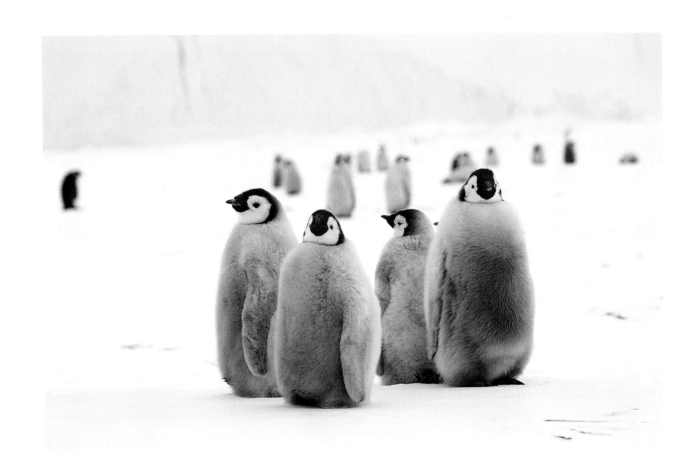

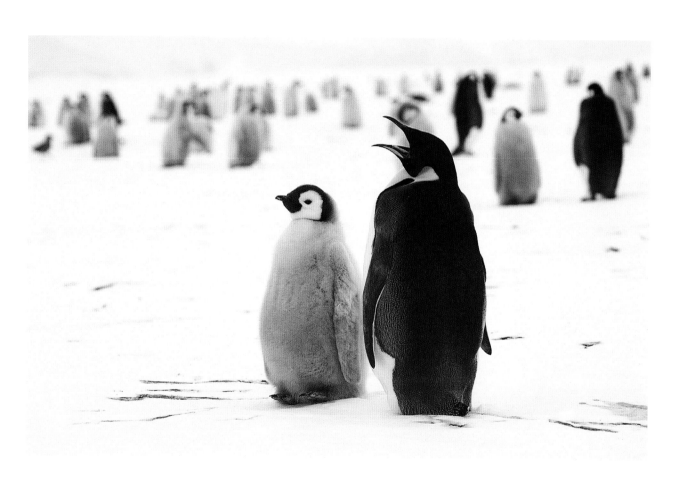

 17

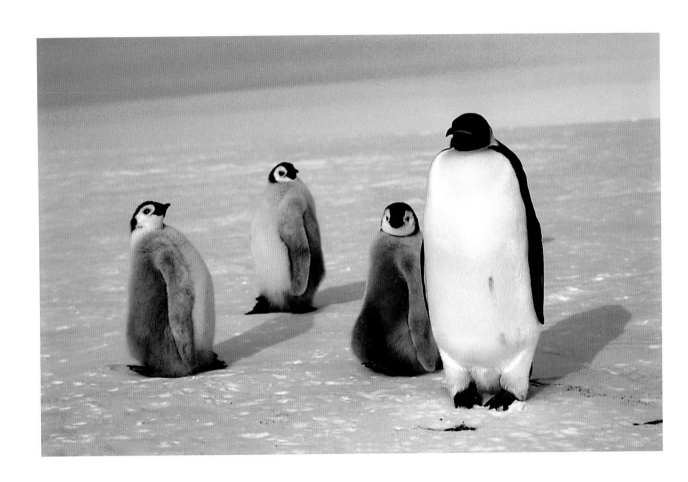

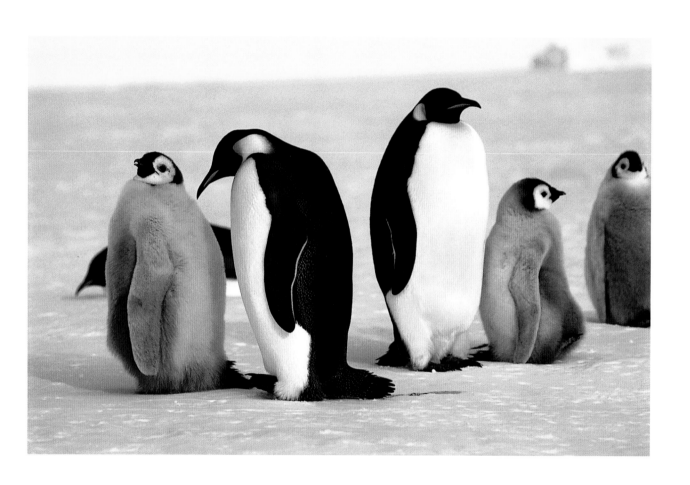

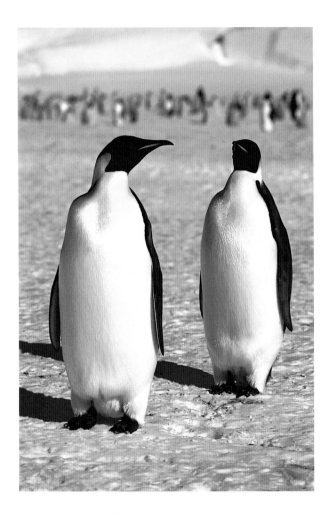

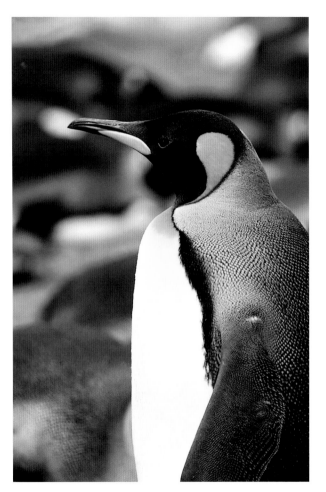

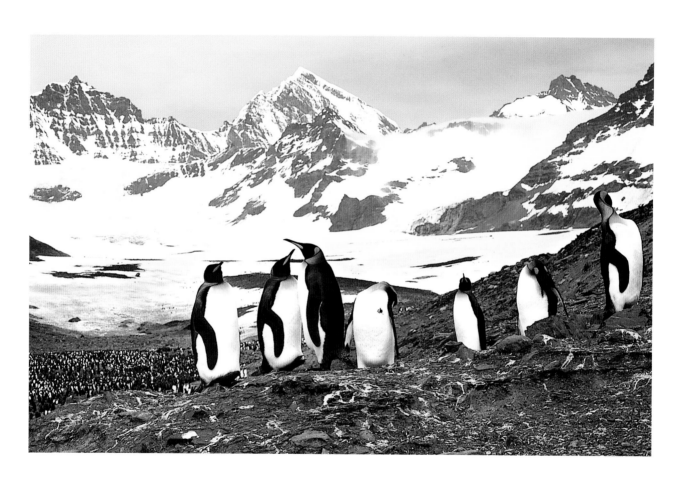

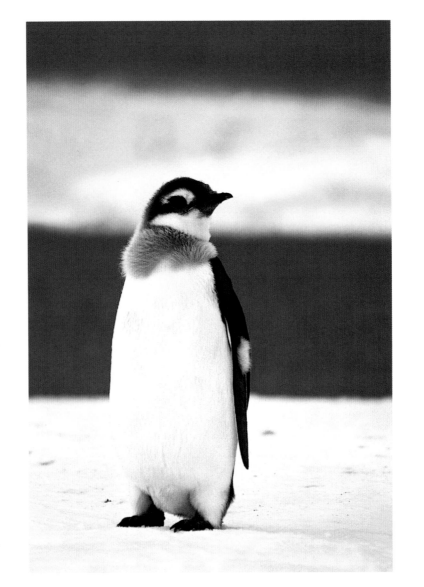
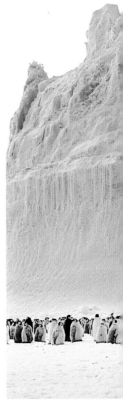

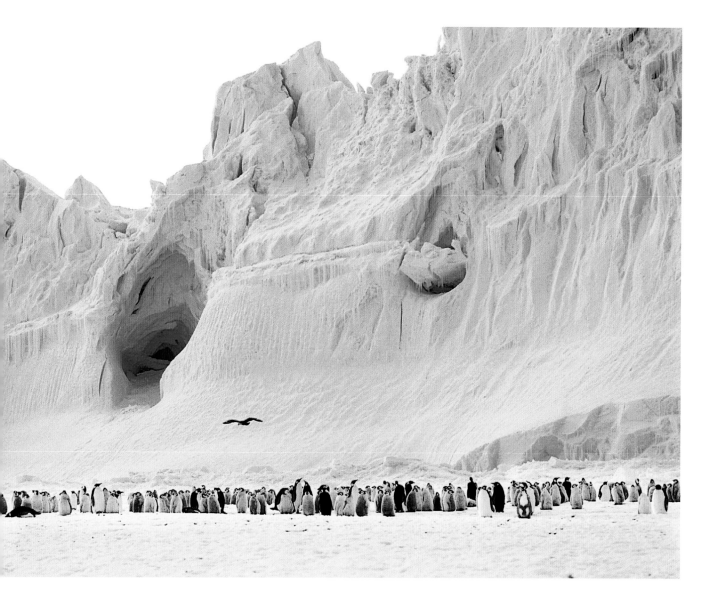

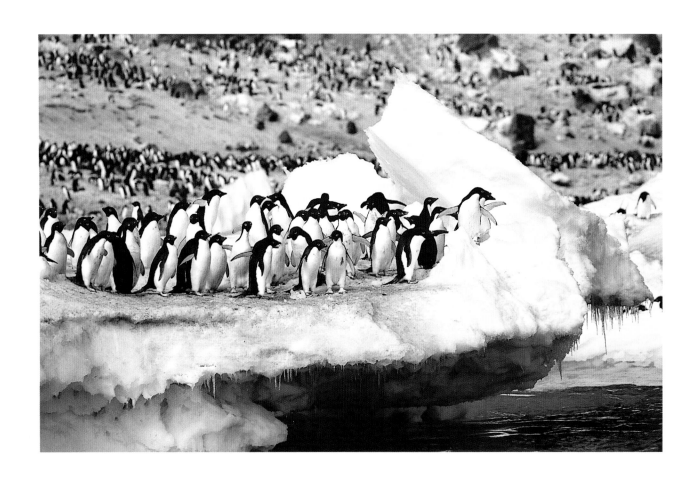

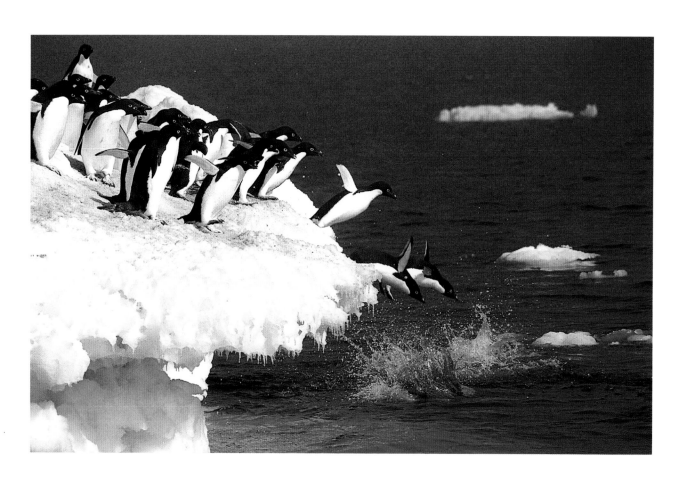

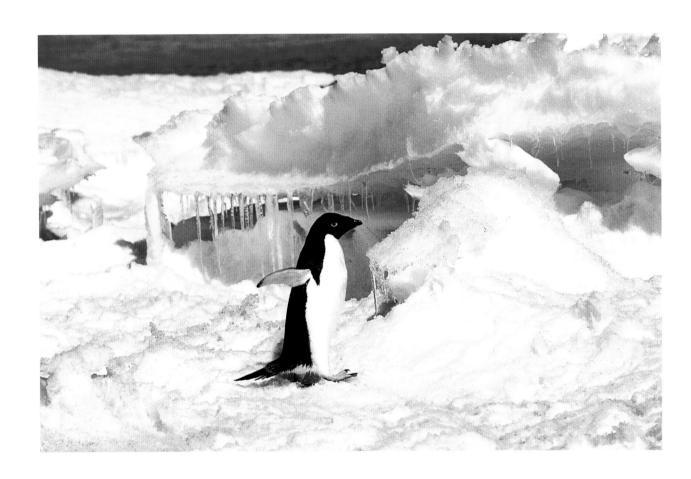

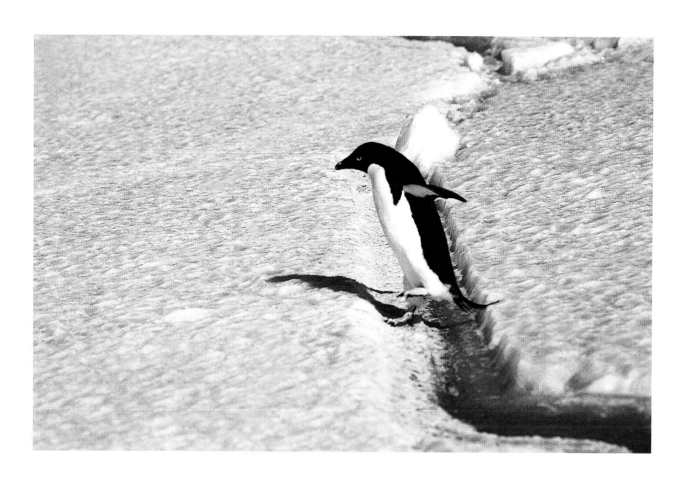

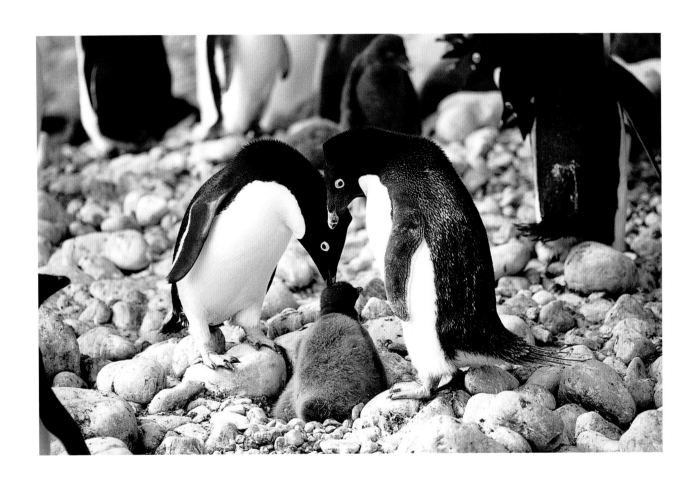

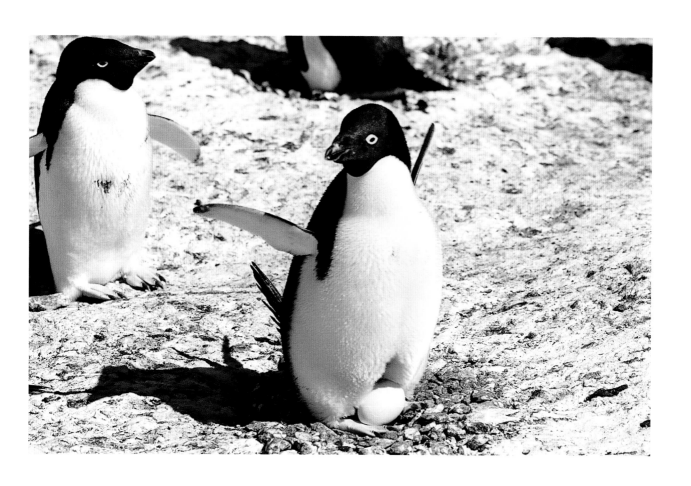

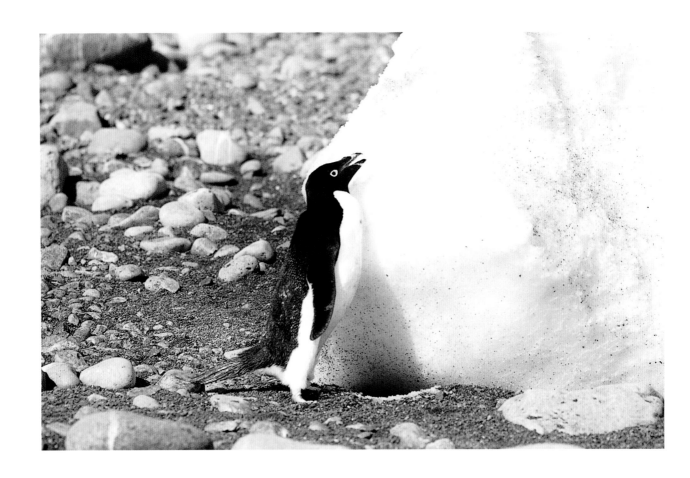

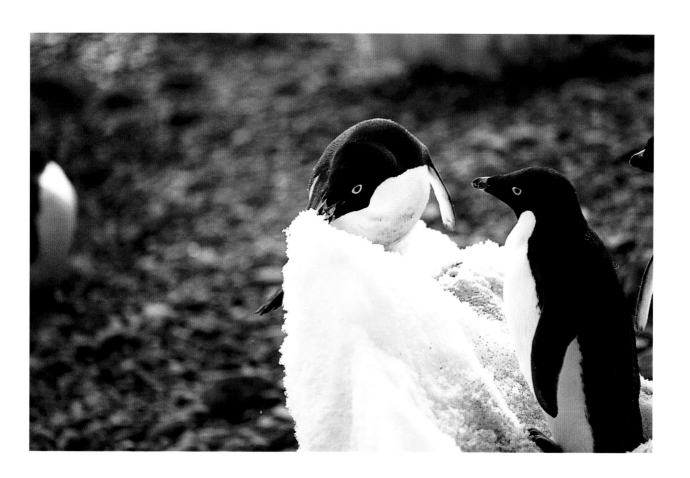

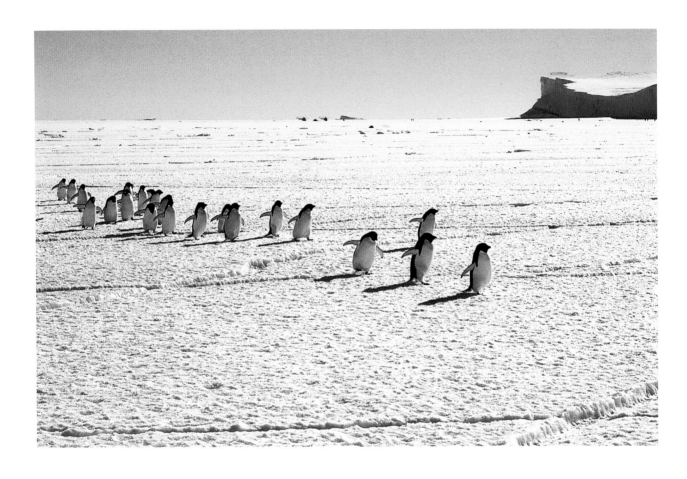

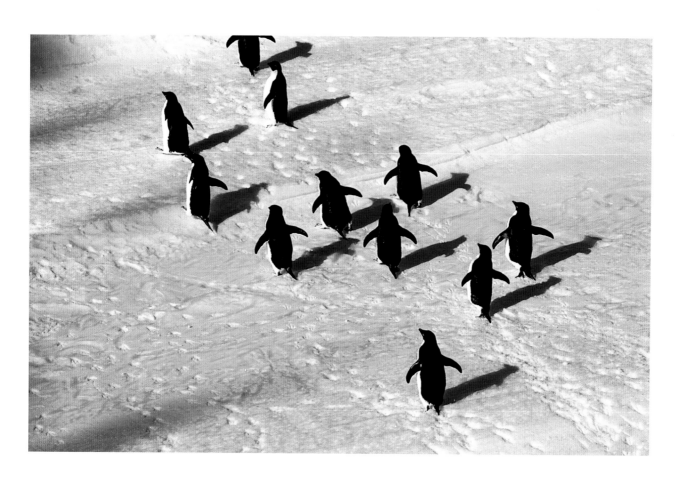

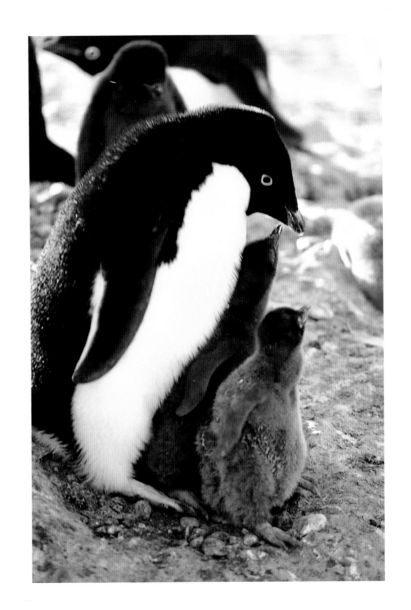

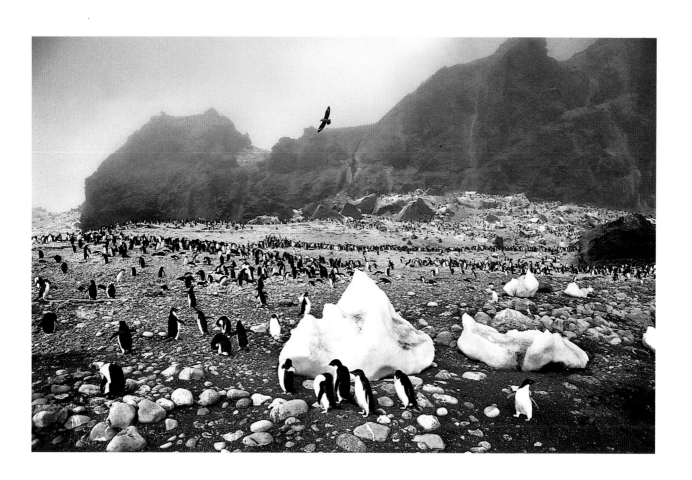

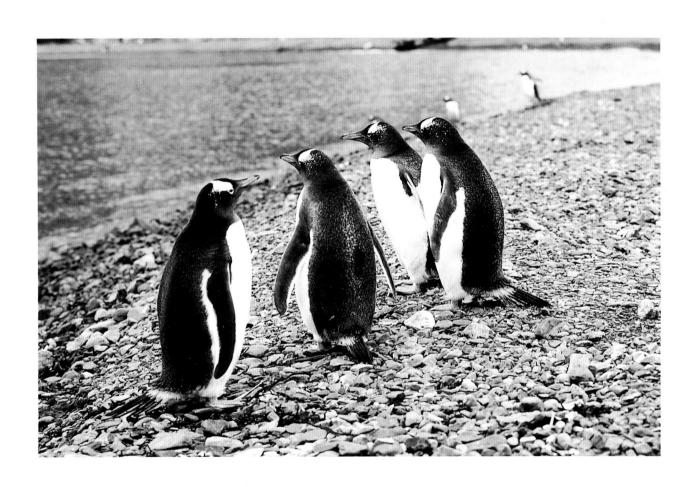

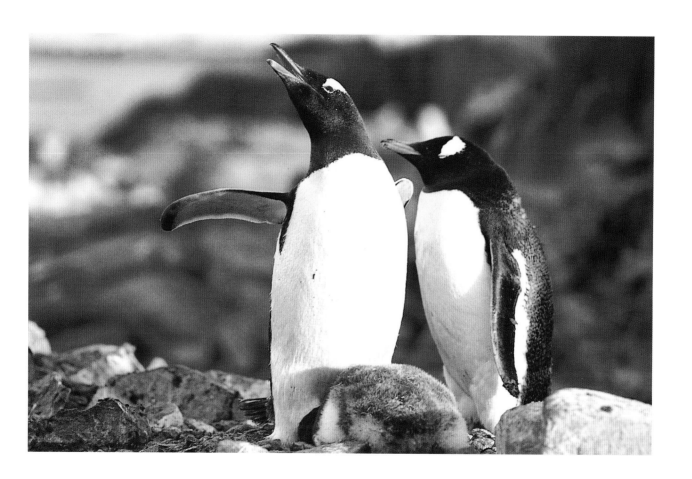

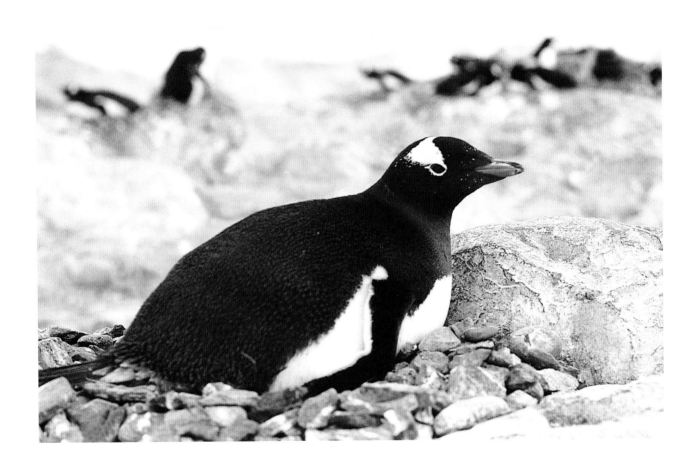

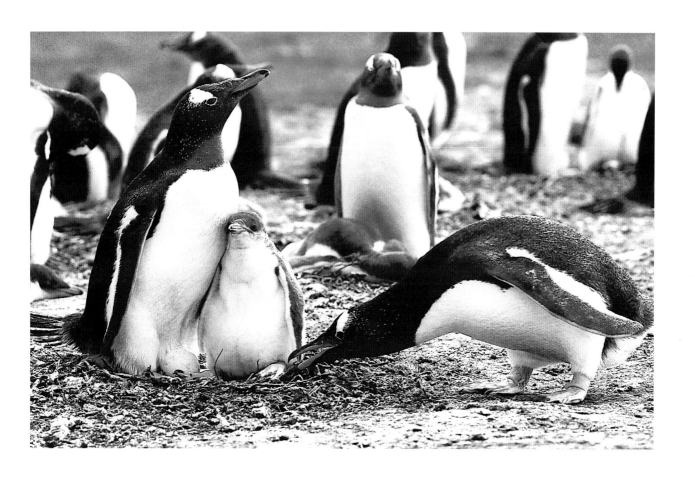

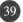39

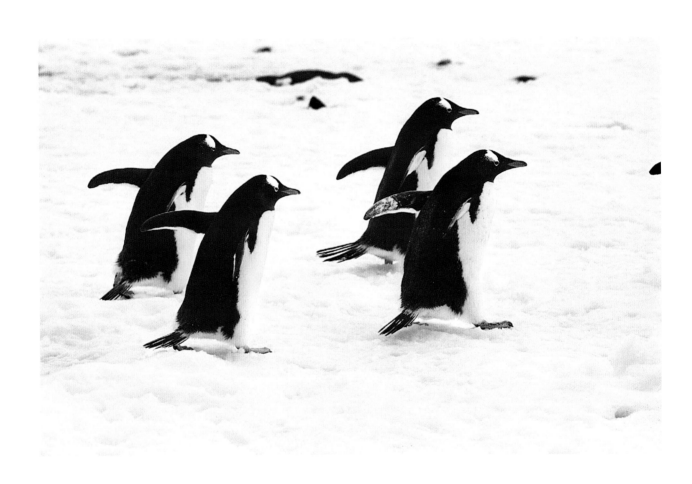

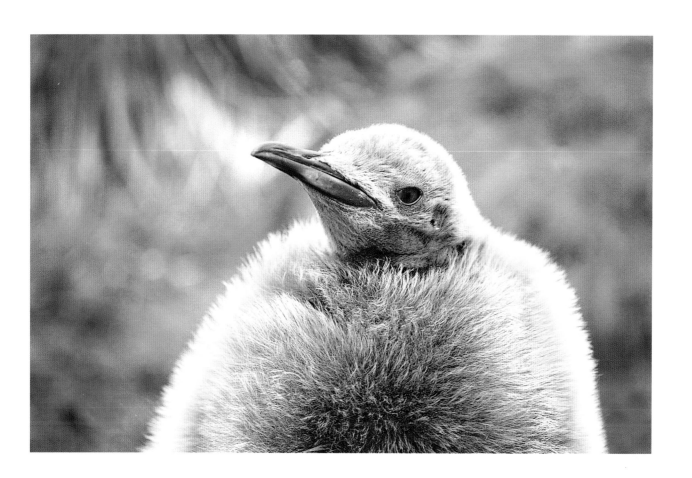

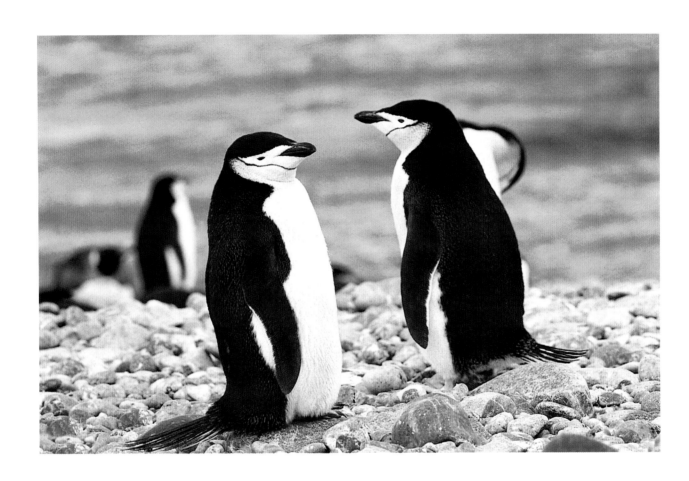

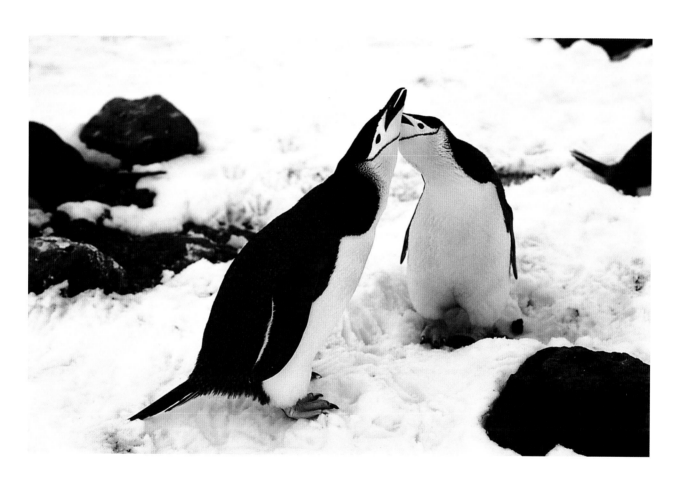

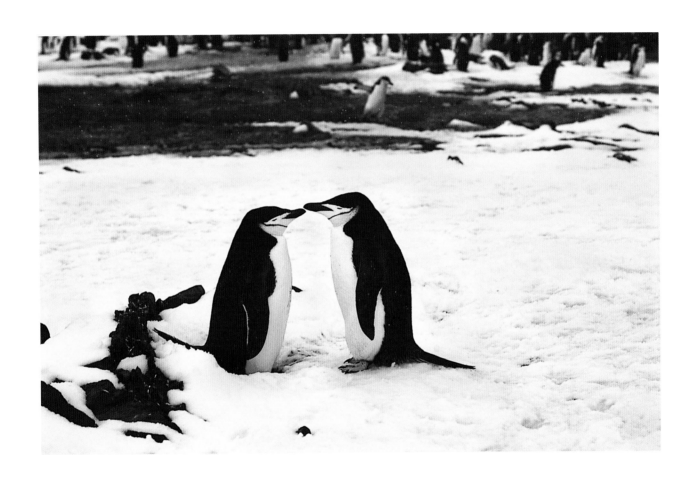

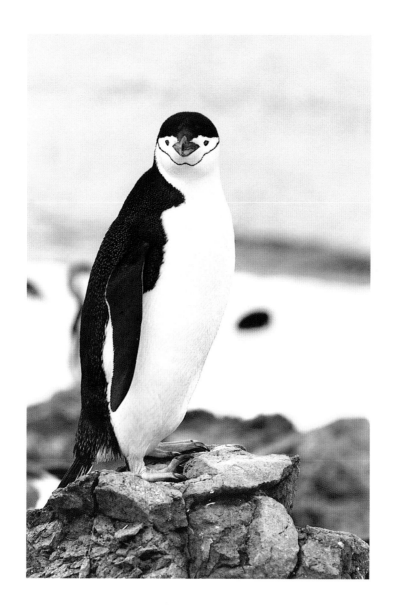

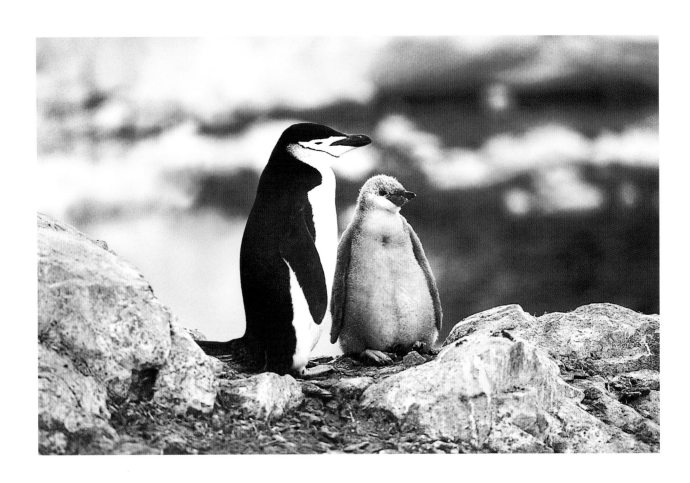

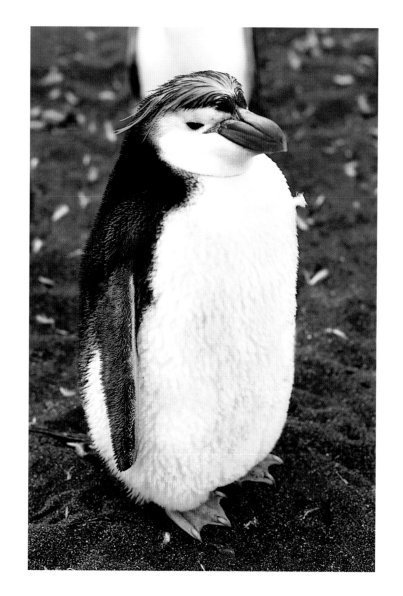

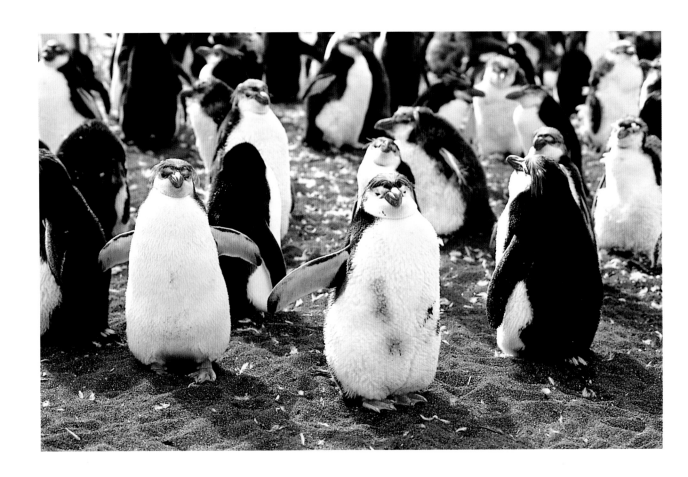

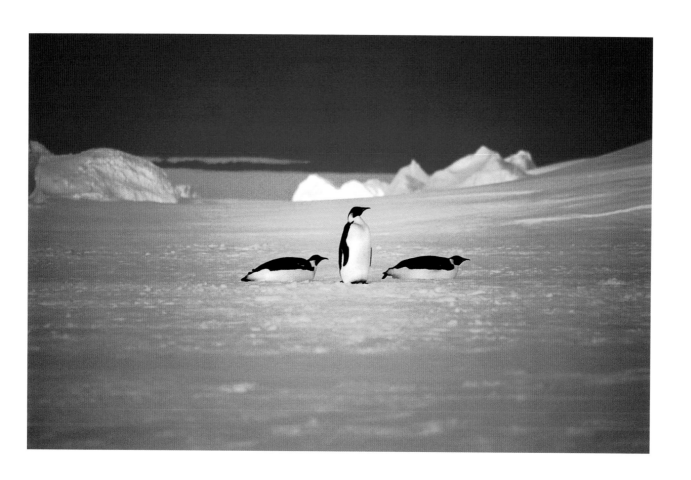

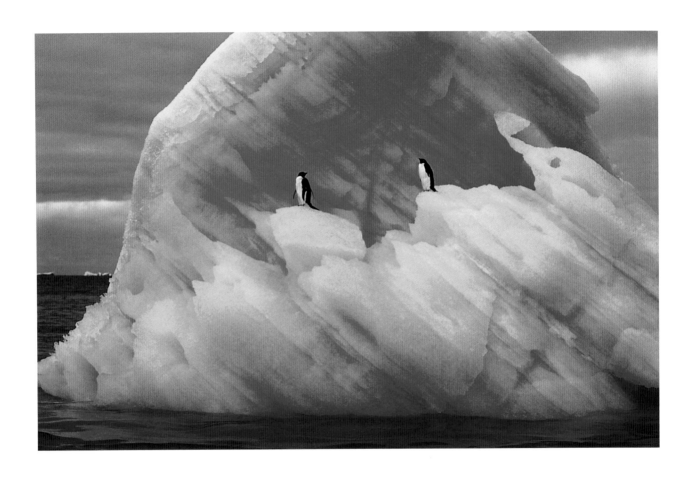

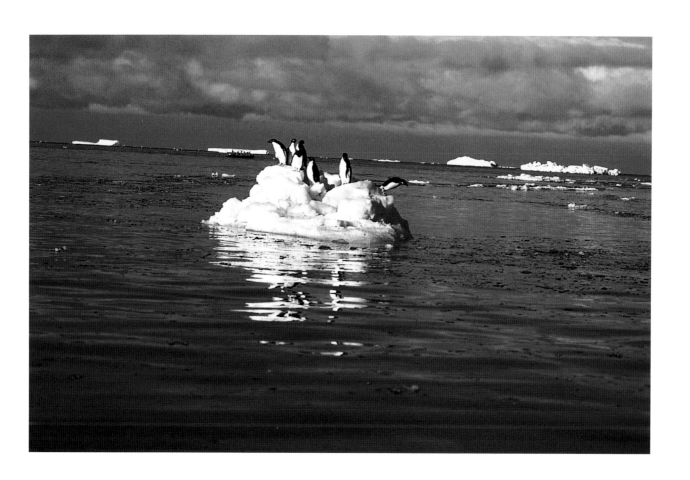

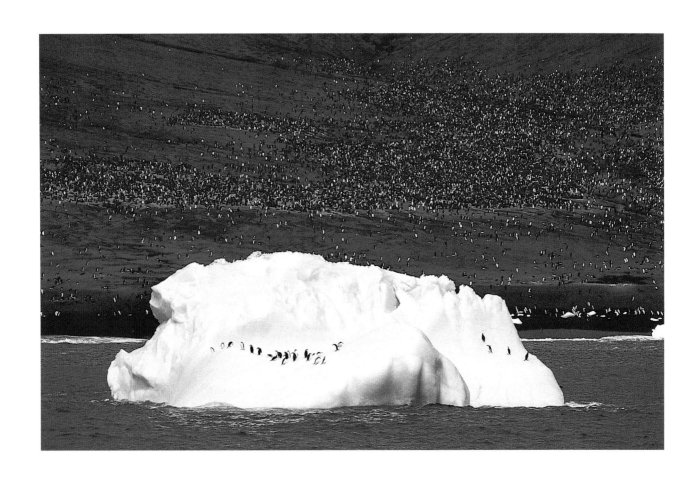

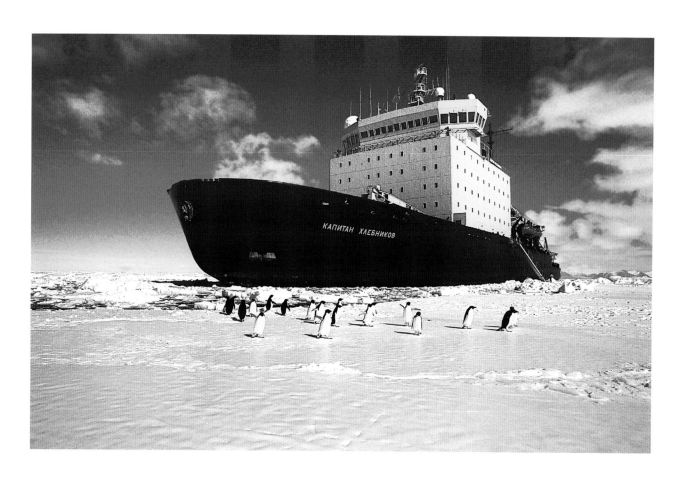

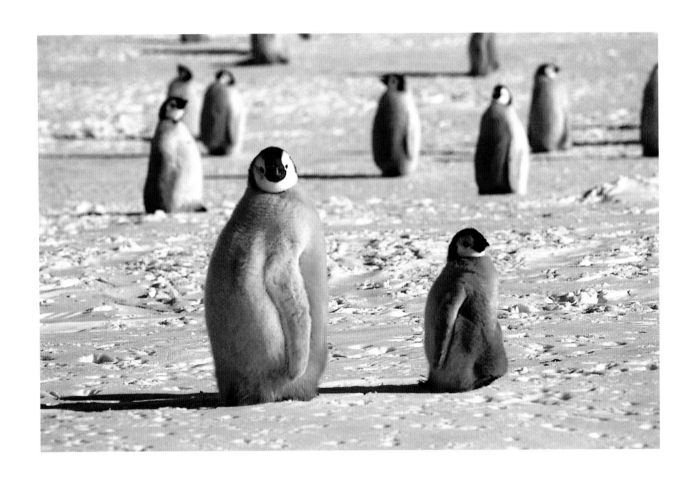

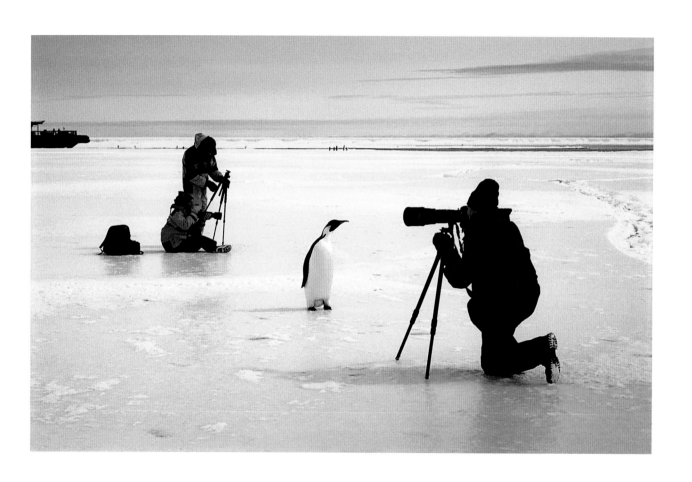

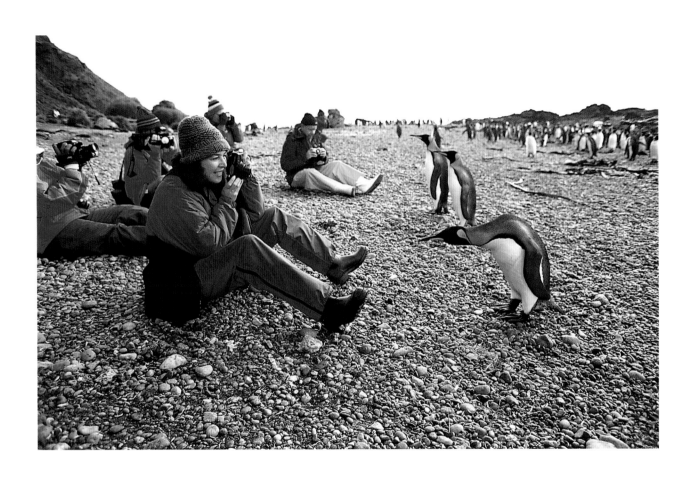

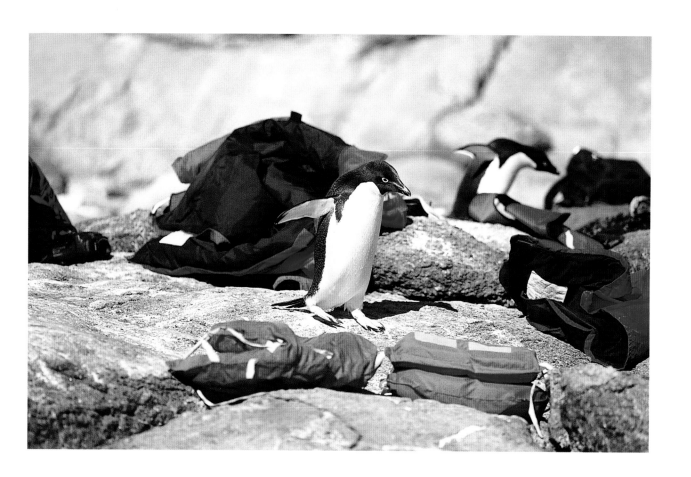

企鵝啊企鵝

大約在五千萬年前，地球上就已經有企鵝了。而人類首次發現企鵝的記錄是在1620年。當時法國人在非洲南端看見會潛游捕食的企鵝時，便稱牠們為「有羽毛的魚」。其實，從化石推斷，屬企鵝目企鵝科的企鵝是一種古老的鳥類，以前是會飛的，後來因為演化，翅膀才慢慢變成能夠下水游泳的鰭肢。

一般人一定都認為只有在寒冷的南極才看得到企鵝，錯了！17種企鵝中（也有18種之說），只有皇帝企鵝和阿德利兩種企鵝是生活在南極大陸，其他則遍佈南半球的島嶼，如南美洲沿岸、非洲南端、澳洲與紐西蘭等。在氣候上跨越了寒帶、溫帶及熱帶。

企鵝可說是最不怕冷的鳥類。以皇帝企鵝來說，全身佈滿羽毛，皮下脂肪厚達2～3公分，使牠們在攝氏零下六十度的冰天雪地中，仍能自在生活。此外，活在寒帶的企鵝，鼻孔裡會長羽毛以防止吸進雪花，這種高檔配備，溫帶企鵝就沒有。

只是令人納悶的是，為何所有的企鵝都有志一同的住在赤道以南，而不會跑去北半球？

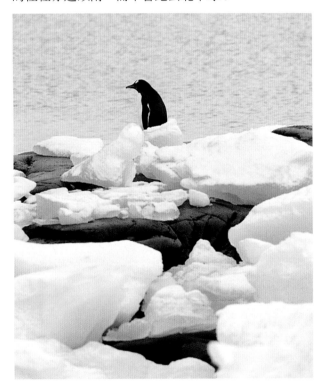

企鵝黑幫・勢力劃分

❶帝王企鵝 Emperor Penguin（又稱皇帝企鵝）

身高：約110公分 ∕ 體重：30公斤以上

分布地區：南極大陸及沿海

外型特色：眼睛旁及脖子處有亮黃色及亮橘色羽毛

🐧 帝王企鵝是體型最大的企鵝，是唯一不需季節性遷移的高等溫血動物。和別的企鵝相反，帝王企鵝在攝氏零下六十度的寒冬中產卵、孵蛋，好讓小企鵝能在夏季食物最充足的時候長大。企鵝媽媽在五月份產卵之後就必須長途跋涉到海上覓食以補充體力，由企鵝爸爸接任孵蛋工作，這期間，企鵝爸爸是不吃東西的。等到企鵝媽媽從海上回來，企鵝寶寶已孵化完成。這時飽食而歸的企鵝媽媽就接替企鵝爸爸的工作，養育企鵝寶寶，換企鵝爸爸回到海裡覓食。八月之後企鵝夫妻便一起照顧他們的小寶貝。帝王企鵝是可潛水最深的鳥類，能潛水超過 630 公尺深的地方長達 20 分鐘。

❷國王企鵝（King Penguin）

身高：80～90公分 ∕ 體重：11～15公斤

分布地區：亞南極區和溫帶區

外型特色：外表與皇帝企鵝相似但顏色更為鮮豔，嘴

部也比皇帝企鵝來的長，耳斑有不同的色調及形狀。幼鳥有較淺的黃色耳斑及較暗的下顎板，國王企鵝寶寶的顏色為褐色。

🐧 國王企鵝是體型第二大的企鵝。他們一起游泳、進食及潛水，彼此提供保護，防止飢餓及寒冷；而用肚子當雪橇，並用鰭狀肢及腳來向前滑行，是他們認為在雪地行走的最好方法。國王企鵝會透過呼叫及一些動作，如頭及鰭狀肢的擺動、彎腰、打手勢來溝通，例如爭地盤時，會擺出瞪眼、衝撞之類姿態；或發出單聲的恐嚇呼叫，來警告掠食者。

❸阿德利企鵝（Adelie Penguin）

身高：60～70公分 ∕ 體重：約5公斤

分布地區：南極大陸及臨近島嶼

外型特色：純黑的背部和白色的身體，眼圈為白色，頭部呈藍綠色，嘴為紅色，嘴角有細長羽毛。

🐧 阿德利企鵝在南極大陸隨處可見，也是最受生物學家青睞的企鵝。他們能潛下175公尺去覓食，游速可達每小時15公里，並可跳上2公尺高的海岸，逃避海豹的捕食。阿德利企鵝的配偶關係非常強烈，通常每年繁殖都是同一個配偶，企鵝夫婦彼此記得對方的叫聲，靠著叫聲來找尋對方。

❹南極企鵝 Chinstrap Penguin（Stonecracker Penguin、Ringed Penguin、Bearded Penguin；又稱頰帶企鵝、鬍鬚企鵝）

身高：70～75公分 / 體重：4.4～5.4公斤

分布地區：南極半島北端西岸的南雪特蘭群島及亞南
　　　　　極島嶼

外型特色：兩頰至下顎處有一黑色細帶圍繞

　南極企鵝是企鵝中第二大幫派。南極企鵝翅膀退化，呈鰭形，足瘦腿短，趾間有蹼，尾巴短小，軀體肥胖，大腹便便，行走蹣跚。有一黑色細帶圍繞在下顎，狀似帽子的頷帶，是最大的特徵。他們常出現在浮冰上，喜歡在岩石陡坡上築巢。每年11～12月左右雌企鵝會產下兩個蛋，孵化期約35天，小企鵝在次年2、3月便可成熟獨立。潛水深度可達100公尺深。

❺巴布亞企鵝 Gentoo Penguin（又稱紳士企鵝）

身高：75～90公分 / 體重：7.5～8公斤

分布地區：南極半島北端西岸的南雪特蘭群島以及亞南極
　　　　　島嶼

外型特色：橘紅色的喙和蹼，眼旁有白色羽毛

　巴布亞企鵝是在海底游泳速度最快的企鵝，1小時可游36公里。通常在近海較淺處覓食，但亦可深潛至100公尺。此種企鵝膽子極小，警戒心也很強。他們以小石子及草來築巢，視地區而有不同的材料。每次產兩顆卵，大約36天孵化，其習性與同屬的阿德利企鵝、頰帶企鵝差不多。

❻馬可羅尼企鵝 Macaroni Penguin（又稱長冠企鵝、通心麵企鵝）

身高：45～55公分 / 體重：4.5公斤

分布地區：南極半島至亞南極群島

外型特色：雙眼間有左右相連橘色的裝飾羽毛，其羽
　　　　　毛短小堅硬

　由於頭頂上有一撮像義大利麵的羽毛，因而得名，是企鵝中第一幫派。每到夏季時，成千上萬的馬可羅尼企鵝會游到南極海中，在布滿岩礫的小島上交配、繁殖。馬可羅尼企鵝善於在岩石間跳躍前進。他們在夏季繁殖，每次產兩個蛋，只有第二個蛋會被孵育。

❼皇家企鵝 Royal Penguin（又稱皇室企鵝）

身高：約70公分 / 體重：4～5公斤

分布地區：亞南極地區的澳屬瑪奎麗島

外型特色：似馬可羅尼企鵝，但臉較白且喙較小

🐧 因為看起來十分高貴，所以才被稱為皇家企鵝。是澳屬瑪奎麗島的特有品種，因受到嚴重的捕殺，目前僅存三百萬隻。牠們以超大型規模的族群聚集著，在春末繁殖，每次產兩個卵，但只有第二顆才會受到孵育，小企鵝會在次年的1、2月成熟獨立。

❽冠毛企鵝 Erect-crested Penguin（Sclater's Penguin；又稱豎冠企鵝）

身高：約60公分 / 體重：約6.5公斤

分布地區：分布於紐西蘭一帶水域

外型特色：如巧克力棕色般的眼睛，兩眼旁各有一撮向上豎立的冠毛

🐧 冠毛企鵝有一種其他企鵝所沒有的本領，就是豎起頭上的冠毛。在其他有冠的鳥類中，豎起冠毛表示侵略，但對冠毛企鵝來說並非如此。冠毛企鵝僅在紐西蘭南部的四個小島上繁殖，個性溫和友善，總數量大概在20萬對左右。

❾峽灣企鵝 Fiordland Penguin（又稱鳳冠企鵝、福德蘭企鵝）

身高：約60公分 / 體重：3～4公斤

分布地區：紐西蘭南島西南岸、史都華島及鄰近小島

外型特色：在頭上或眼睛旁都有彩色冠毛，眼睛下方有白斑

🐧 峽灣企鵝是一種黃冠企鵝，也是世界少見的鳥類，目前只有2500～3000對。可在紐西蘭最南邊的南部濕地區、峽灣和斯圖爾特島看得到。

❿史納爾島企鵝 Snares Penguin（Snares-crested Penguin）

身高：約60公分 / 體重：3～4公斤

分布地區：紐西蘭南邊的史納爾島

外型特色：頭上或眼睛旁都有彩色冠毛

🐧 一般來講，史納爾島企鵝的活動範圍絕不會超過史納爾島海岸的周圍以外，是不具遷移性的企鵝。

⓫跳岩企鵝 Rockhopper Penguin（又稱冠企鵝）

身高：45～55公分 / 體重：2.7公斤

分布地區：南極半島至亞南極群島

外型特色：頭部兩旁有不相連的黃色裝飾羽毛

🐧 跳岩企鵝以暴躁及兇悍出名，是最具攻擊性的企鵝。與同屬的馬可羅尼企鵝十分相似，但頭上金黃色的羽毛左右並不相連，而且馬可羅尼企鵝比較肥。名如其實，牠可輕鬆跳過小丘，越過坑洞，是所有企鵝中的跳躍能手。

⑫黑腳企鵝 Blackfooted Penguin（African Penguin；又稱非洲企鵝、斑嘴環企鵝）

身高：50公分 / 體重：2～4公斤
分布地區：非洲南部
外型特色：特色是臉頰的黑色部分，眉毛到頭部的白色部分寬闊，眼睛前部呈紅色

🐧 黑腳企鵝是唯一生長在非洲的企鵝，也是唯一生活在陸地上的企鵝。雖然比較害羞怕生，但搶起食物來相當兇悍，叫聲像驢子。牠們會直接在頁岩或泥板岩上挖洞當作自己的巢。雖然每年會產兩次卵，每次產兩顆，但數量依然在減少中。因為除了天敵：多明尼海鷗、朱鷺、賊鷗及鯊魚的威脅外，油輪漏油事故也促使牠們大量死亡。

⑬漢波德企鵝 Humboldt Penguin（又稱洪氏環企鵝）

身高：53公分 / 體重：3～5公斤
分布地區：南美西岸海岸區域與島嶼

外型特色：有的背部帶有白色斑點

🐧 生長於祕魯及智利，一年四季都是產卵期，一次可下2～3個蛋，假如沒有意外，每顆蛋都能孵化成功。屬於保育類的企鵝。

⑭麥哲倫企鵝 Magellanic Penguin（又稱麥氏環企鵝）

身高：76公分 / 體重：4～6公斤
分布地區：南美洲東南端及南端海岸及島嶼與福克蘭群島
外型特色：身體黑色與白色的部份非常的清楚

🐧 麥哲倫企鵝體型中等，每年七、八月時移棲到烏拉圭的沙灘。

⑮加拉帕戈斯企鵝 Galapagos Penguin（又稱加島環企鵝、加拉巴戈企鵝）

身高：53公分 / 體重：1.6～2.5公斤
分布地區：南美赤道附近的加拉帕戈斯群島
外型特色：背部呈黑色，腹部呈白色，並有一些黑色羽毛形成的斑點，一條白條似粉紅色的眼

晴處延伸到另外一側，一條並不明顯的灰黑色的條紋穿過胸部。細長的鰭腳底部有淡淡的黃色。鰭腳下的羽毛從白色的下巴處延伸下來。鰭腳下裸露的皮膚和眼睛周圍的皮膚是粉紅色的，還帶些黑色斑點。

🐧 生活在炎熱的赤道地區的加拉帕戈斯島上，由於白天溫度很高，所以他們都躲在岩洞或是岩縫中，直到夜間才出來活動。

⑯黃眼企鵝 Yellow-eyed Penguin

身高：65公分 / 體重：5～6公斤
分布地區：紐西蘭南島東南及其亞南極群島
外型特色：黃色的眼睛、頭上有條黃帶條紋，以及黃色的虹膜

🐧 居住於紐西蘭南島的企鵝保護區內，既不住在冰上，也不住在岩石上，而是住在海邊的灌木叢中。

　　白天出海覓食，到了傍晚才回到隱密的巢中過夜。黃眼企鵝不像其他企鵝成群棲息在一起，而是以家庭為單位各自築巢生活。黃眼企鵝的忠誠度非常高，除非伴侶有傳宗接代上的問題，不然不會另結新歡。他們非常具有家庭概念，每當黃昏時分，黃眼企鵝會成群結隊地由海中返回陸上的巢窩。叫聲尖銳且刺耳。

⑰小藍企鵝 Little Blue Penguin（Fairy Penguins；又稱神仙企鵝）

身高：40公分 / 體重：1公斤
分布地區：澳洲、紐西蘭
外型特色：背上有藍得發亮的深藍色羽毛

🐧 是所有企鵝中體型最小者。通常只在夜間活動，而且膽子非常小。繁殖季節在春夏季，跟其他企鵝差不多，一次會生下兩個蛋。小藍企鵝會出海一整天尋找食物，至傍晚天色暗了之後才回巢。有人把牠們傍晚歸巢的情況稱為企鵝「遊行」。

⑱白鰭企鵝 White-flippered Penguin

身高：45公分 / 體重：1公斤左右
分布地區：澳大利亞
外型特色：翅膀上有一層白圈，且較高較重

🐧 有人說這是第18種企鵝，但大部分學者認為牠是小藍企鵝的亞種。

企鵝黑幫

作　　者 / 池田 宏
監　　製 / 楊 麗芳

出 版 者 / 漢欣文化事業有限公司
地　　址 / 新北市板橋區板新路 206 號 3 樓
電　　話 / 02-8953-9611
傳　　眞 / 02-8952-4084
郵撥帳號 / 05837599 漢欣文化事業有限公司
電子郵件 / hsbookse@gmail.com

二版一刷 / 2019 年 4 月
ISBN 978-957-686-771-2

定價 250 元

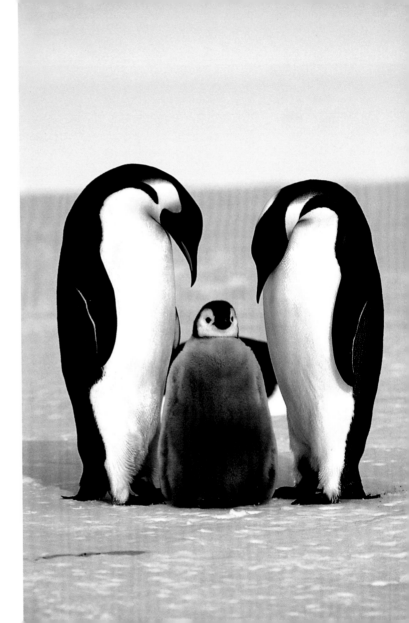